萩原勝房

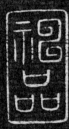

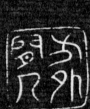

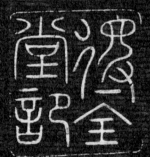

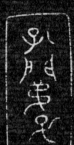

陸
叁

能古妙好親民帖所信於邦書

家君得吾之帖法羲之三昧自未示軒

五軍之壺乞之神聖墨之葉

孫巨庭書

故主人尝不散弘而為莊甫
寫子別父隨言孟雜横异一舉
舞地能亦為言興空間
經柔随出法亦不須枝法若
泛魚年酪出法一予明道以深

古人法帖鮮如遺玩歲久而流

散久矣如此以祗其筆名墨...

東...不二字...歷年...歷...

歷...較著而...喚唱...十七帖

...傳出初...射...入書丹之法揭

大唐貞觀十七年歲在癸卯三月一日尚書僕射上柱

國永興郡開國公臣虞立南翰林學士諫議大夫

河南郡開國侯臣褚遂良等奉

勅摹充舘本

無太子率更令渤海郡開國男臣歐陽詢奉

勅校定無失

求書告報婢可不信
日不當也

胡母氏逆妹平安故在永興居去此七十
也吾在官諸理極差頃比復匆匆來示云
與其婢問來信不得也

下所云皆盡事勢吾無間然諸問想足下

別具不復

如民泛殊未安故在

和豊云去此七十也吾故在

脩徒理勢皇皇但以役耳

可恨言何之少勢

吾世事在十二可想言足下

望不及之

諸送並數有問粗不安惟脩載在遠音問

不數懸情司州疾篤不果西公私可恨足

外任數書問無他仁祖日往言尋悲酸如
何可言

涼涼如此當復可粗勝不當憂

順我至意豈可不勿勿武宣

情期桝抱不堪此面不私

也何當容徐得還具

仁祖日往言尋悵然如也

可言

旦夕都邑動靜清和想足下使還具時州

將桓公告慰情企足下數使俞也謝無奕

去夏得足下致此竹杖皆至此士人多有尊老者皆即分布令知足下遠惠之至

且夕都已書靜和

以比女墨知一何州將桓

以去自情余此女為

苦其心志以六致邛仰技法

重此古人多言苦志

习今年志六官重

之主

老不足因兄弟不曾子

白不須旦已告

知有漢時講堂在是漢何帝時立此知畫

三皇五帝以來備有畫又精妙甚可觀也

彼有能畫者不欲因摹取當可得不信具告

右軍嘗謂山陰道上是淳

日帝時立此右曾三皇

五帝以來偽書不曾又精

妙右可觀也彼書之盛

足下今年政七十耶

知體氣常佳此大慶也

吾有七兒一女皆同生婚娶以畢唯一小

者尚未婚耳過此一婚便得至彼今內外

孫十六人足慰目前足下情至委曲故其示

彼鹽井火井皆有不足下目見不爲款廣異

聞具示

書至此忽一兩念同至哦嚅

以聲輕不若當味哦于

而此一哦便了至哦々勿々

人足耳至時示意遷此期真以日為歲想
足下鎮彼土未有動理耳要欲及卿在彼
登汶領峨眉而旋實不朽之盛事但言此
心已馳於彼矣

波語井火井以乃不宗
諸并火井以乃不宗
同見不為無虞笑中里宗

及了左波以乏所嫌眉
可耽玩三石子杨之生子但
言此心以地指波子

省足下別疏具彼土山川諸奇楊雄蜀都
左太冲三都殊為不備悉彼故為多奇益
令其遊目意足也可得果當告卿求迎少

也而囙柬尚去可求返山

今已子至時永言重此

能告以日而柬招之六張

晚去來了勤程子鶴言

當示宗子縣里波古山川流

亦揚雄蜀都左太冲三

袁宏為不偽書波古為

自亦足在起因之二己

故遺及

虞安吉者昔與共事常念之今為殿中將

軍前過云與足下中表不以年老甚欲與

足下為下蜜意其資可得小郡足下可思

致之即所念故遠及

朱處仁今所在往得其書信遂不取卷令

因呈下卷其書可令必達

知彼清晏嵗豐又所出有無一鄉故是名

慶旦山川形勢乃爾何可以不遊目

ふ逝目

朱雯仁そに左住乃

至出信蓬ふ居老ん囲

司馬相如楊子雲皆有後不

玄波濤暑束世之流

出乃若可而聲名變

且山川而勢乃而向之以

叁玖

志不在人体之富求

以弱不孚司馬相如揚子雲

好高尚不

云譙周有孫高尚不出今為所在其人有

以副此志不令人依、足下具示嚴君平

往在都見諸葛顯曾具問蜀中事示成都
城池門屋樓觀皆是秦時司馬錯所脩令
人遠想慨然為爾不信下示為欵廣異聞

云譙周有而高尚不

出比而生云人以不出

天鼠膏泥可誇多驗

不可詮吾乃問而无案

法在耆宿诗多孤多里

天鼠膏治耳聾有驗不有驗者乃是要藥

叁伍

子而遂及亡殁此

子者大真也

足下所疏云此菓佳可為致子當種之此

種彼胡桃皆生也吾篤喜種菓今在田里

唯以此為事故遠及足下致此子者大惠

也

彼以此菜子一可示當

致

彼昨須此藥草可示當致

来禽 青李 櫻桃 日給滕

子皆囊盛為佳函封多不生

吾欲為久猥舅功之耳

以之為時為攸可以攸保

晝子上諸生但子惆悵

吾服食久猶為歲、大都此之年時為復

可三旦下保愛為上臨書但有惆悵

常羡事亥秋可感以得
憂懸不行以果僧、如何而言

計與足下別廿六年於今雖時書問不解
闊懷省足下先後二書但增歎慨頃積雪
凝寒五十年中所無想頃如常冀來夏秋
間或復得足下問耳比者悠〃如何可言

吾積羸久劣力不一一以之不知何以及耄子上謝任子惆悵帖

吾服食久猶為劣：大都比之年時為復可可足下保愛為上臨書但有惆悵

省寅事亥秋冗戚沼閭

言訁竹綒右修丶如河而言

計與足下別廿六年於今雖時書問不解

闊懷省足下先後二書但增歎慨頃積雪

凝寒五十年中所無想頃如常冀來夏秋

間或復得足下問耳比者悠〻如何可言

計子三言寺六手於弓陲
時書勺不殊匣推十峚二先後
二去促饋郭悅比績雪湍
空言五十丰中行業起生如

知足下行至吳念違離不可居叔當西耶

遲知問

取勿勿恒面至迟得粗平安
迟至情面

省別具足下小大問爲慰多分張念足下
懸情武昌諸子亦多遠宦足下黃懷並數
問不老婦頃疾篤救命恒憂慮餘粗平安
知足下情至

違而不犯，和而
不同，留不常遲，
遣不恒疾，帶燥
方潤，將濃遂枯

足下今年政七十耶知體氣常佳此大慶
也想復勤加頤養吾年垂耳順推之人理
得爾以為厚幸但恐前路轉欲逼耳以爾
要欲一遊目汝領非復常言旦下但當保
護以俟此期勿謂虛言得果此緣一段奇
事也

諸賢...不爾當一

遊目散...此設當言...

但當保清如信...蜀得

雪...風采此孫一無奇...子

亦六妙法年没七十犹如钝象

岂連此大学也於彼勤加

研究衰吾年老不眠掘之

人程由不以而序未但云云

口明可于丞弓蜀陽

也以住孫弟芧志耶

一深示报之

龍保等平安也謙之甚遲見郷曅可耳至

為簡編也今往絲布單衣財一端示致意

瞻近無緣省苦但有悲歎足下大小悉平

安也云卿當来居此喜遲不可言想必果

言苦有期耳亦度卿當不居東此既避又

卿氣佳是以欣卿来也此信旨還具示問

足下小大問為慰差涼君可不

未正此□連不可言也心

承云去王郎平安虞

可常不正京此見屈又恐

比密連兄以給可未如此信善

吾前東粗足作佳觀吾為逸民之懷久矣

足下何以方復及此似夢中語耶無緣言

面為歎書何能悉

嘯咏等以去但有慨歎

言不大遲季寫此當

遠子東粗之化佳法公卿者

乃怒此之惟久善言海以

亦汝及此似夢中語耶

等驟言面不新去河弱童

十七日先書郵司馬未去

十七日先書郵司馬未去即日得之下書

為慰先書以具示復數字

為慰先書以具示復數字

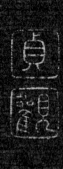

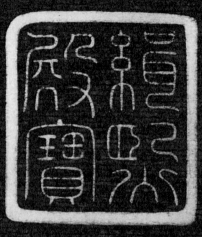

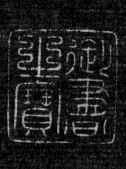

晉王羲之書

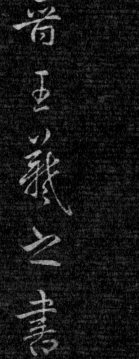

唐搨十七帖

龍翔第◻玉題籤

孫過庭草書跋文解讀

官在法帖，踠如佳玩，然其真偽流散久矣。如劉以莊有能書名，其所摩本，亦有中分一字半居前

行之底，半居後行之起者，最為可嘆！唯此十七帖，相傳真的當時雖入官卷中，而諸搨故在人間，幸

不散亂。此本馬莊甫所摩刻也。玩其筆意，縱橫有鸞舞蛇驚之勢，而氣象仍從容閑雅，不束步法，

而亦不離於法，說者謂右軍致宦陳一事，即造■際，稽古斯存，觀此帖，不信然耶。書家者得是帖，

臨摩三昧，何患不升右軍之堂，與之神遇哉！

孫過庭 書

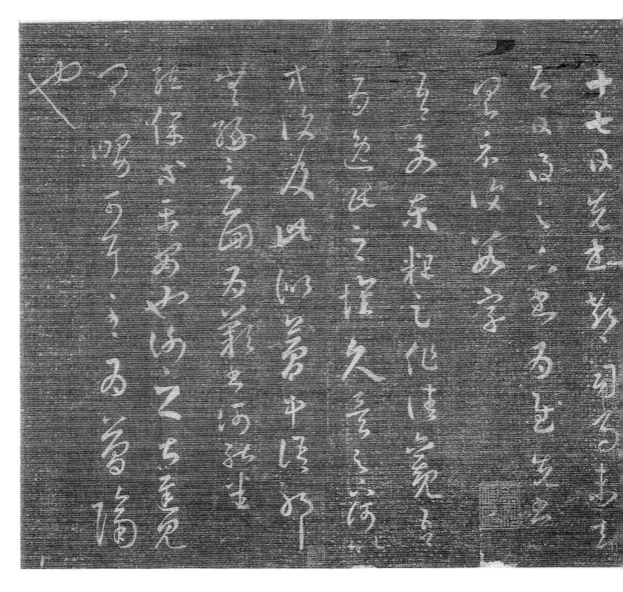

京都國立博物館的宋代十七帖，不如唐代的，一加比較便知。

最後值得一提的是，王羲之的《喪亂帖》原存宮內（皇室專有），他們更把此帖當為至寶，雖然也是宋搨的，但不失其真；還有珍品是黃庭堅的《王長者墓誌銘》手稿。至於宋代諸大家作品，我只寫梁楷的《李白吟行圖》，幾筆下來，千古不朽，它存在東京博物館。所以這本字帖的獲得，就是在這環境裡遇到的。

字帖後面附有唐朝同時代人物孫過庭的跋文：「……此本為馬莊甫所摩刻也，玩其筆意，縱橫有鸞舞、蛇驚之勢，而氣象仍從容閑雅，不束縛步法，……不束縛於法，……書家若得是帖臨摩三昧，何患不升右軍之堂與之神遇哉。」這幾句話是孫過庭所寫的，所鑑定的，由此可證它應該是難得一見的唐搨十七帖之珍本，孫過庭是何等人物，他的親筆沒有懷疑的餘地。資料浩繁，不克細述，諸請專家指正為幸，謹序。

典藏者　齊濤　敬書

二〇一三年六月吉日

我在日本購得這一古帖，是緣份也是機遇。一因為日本有相當多的中國古帖和古物；二因第二次世界大戰末期，日本各地遭到美軍的大空襲，整個東京都被炸平了。各圖書館、博物館大多毀於戰火，連皇宮都落彈燒起來了。所以有些古帖散亂於外，落入了民間。

以前日本有哪些古帖呢？這裡稍加介紹，就可了解他們收藏之富。

第一、王羲之的《樂毅論》法帖素被重視，可是日本在西元七四四年（唐天寶三年），就由光明皇后（藤三娘）臨書下來，現當國寶。但是臨書必有原本，那時日本有相當多的留學僧先後來到唐朝，用各種方法搜集古帖和其他文物。更不說鑑真和尚在七五三年東渡時，帶去兩船文物，其中有王羲之《十七帖》真跡，載在日本古文物帳上。但此帖去處不明，現存者為宋揚本。

第二、王羲之的《東方朔畫贊》（宋拓本），現存東京國立博物館；還有《孔侍帖》在前田育德會，它是奈良時代（七一〇一七九三）傳到日本的，為時甚早，書體也流暢最好。

此外還有唐太宗的碑文，是六五〇年的行草刻石拓本，以及《大唐三藏聖教序》松烟拓本，都在三井文庫；其他如虞世南的《孔子廟堂碑》唐拓孤本，顏真卿的爭坐位文稿，歐陽詢的《九成宮醴泉銘》（宋拓海內第一本），也在三井文庫。

紙上落筆仿之。這要有相當造詣的高手大家，才敢如此臨池。在唐代如歐陽詢、虞世南、褚遂良、孫過庭等人，原屬研習王羲之書法系統的，已成熟到可以運筆相宜相仿程度。他們的出品，於今已甚珍稀，片紙難求。

此外，複製的方法還有響搨、硬黃、摩搨等諸說，要之，前述兩端是最為通用的。

三、這本《十七帖》的來源

許多專家都說《十七帖》是「書」中之龍。在此要說明的是：《十七帖》者，不是指的只有十七篇，它是按照這一冊首頁開頭有「十七日……」的十七而命名的。王羲之惜墨如金，每篇的字只有幾行或十多行，例外的為數不多，都是點到為止。這可能是繼竹簡、木簡之後的一種格局。另方面在晉代所用白蘇紙，也不是產量很多。

這本《十七帖》是三十年前，筆者從日本收藏家狄原氏後代購得。帖後有收藏家署名，全部共有二十五帖之多，而且附有小楷釋文，這些都是出於唐代名家之手，所以它有兩種功能：既可鑑賞草書之美，亦可作為小楷的範本。

因為唐太宗下詔求書是很嚴謹的。在帝命難違之下，由內府收藏了王書二千二百九十紙，十三帙，百二十八卷。因為是細工，複製不易，把這些搨摹了很費時間。而且要在太陽升起與日落以前，光線最好的時刻從事，陰雨天當然是要歇工的。還有搨書人年輕、年老的都不行。前者沒有經驗、後者沒有眼力，更重要的是才能之有無。它比繡花還要慧心巧手與高深的修養。所以搨書有失敗的、有成功的。在這種情形下，唐代的官搨本是人才濟濟的出於高明之手，可惜這樣的製品早已不易見、不易得。

至於民間所造的，以及現在市販的那就不用談了。

明代大家茅一相說：書畫只能保存五百年，千年就絕跡了。不論魏晉乃至隋唐的書畫，想鑑賞到真本很難。因此，法書大致都是臨摹的。王羲之的法書，由晉末到宋代都有偽作，所以複製的方法也多樣化了。

第一是搨書，方法是把透明的薄紙覆在帖上描繪之。為了透明度高，有者把窗紙挖個碗大的洞，把底本和新紙對準窗上漏洞，用細筆勾邊，然後在邊線內填墨，在書的歷史上稱「雙鉤填墨」。著名的《快雪時晴帖》各專家都承認是雙鉤填墨完成的。其缺點是有形無勢，顯得呆滯無神。

第二是臨書，是把原帖放在書案左側，可以直觀古人書帖的筆法與字體的結構，然後在面前的白

陸

軍當時揮筆寫下了不朽的《蘭亭序》。古今專家認為這是他的第一傑作。在三世紀後期，隱逸之風很盛，以致有竹林七賢的出現。此際也出現不少藝術家，王羲之可謂此中翹楚。可惜這位大書聖，在升平五年（三六一）就過世了，享年五十九歲，朝廷贈為金紫光祿大夫。

二、王羲之諸帖之存亡與延續

王羲之的墨跡，從東晉末年，到唐太宗（六二六—六四九）時代的兩百多年，天下紛紛，戰亂頻頻，所以王羲之的真跡，早在火攻水浸之下片紙無存了。何況江南濕熱，本來對紙類保存不易。可是後人嚮往這位名家的法書，真品得不到，就各出奇招，想要重建，使之復出。最具代表性的是由唐太宗，在貞觀十三年（六三九）敕命求購，並令起居郎褚遂良、校書郎王知敬等來加校訂。這是當為國家事業來進行的。所以網羅了許多人才，並分工很細。《唐書・百官志》說：崇文館設搨書手二人，楷書手十人，熟紙匠一人，裝潢匠二人，筆匠一人，其實這是一時期的數字。東晉維持了一百零四年。即以盛期，太宗與高宗兩代就五十七年，改朝換代也未曾廢棄這個事業。（所以，王書都葬於唐太宗之墓一說非常不可靠。）

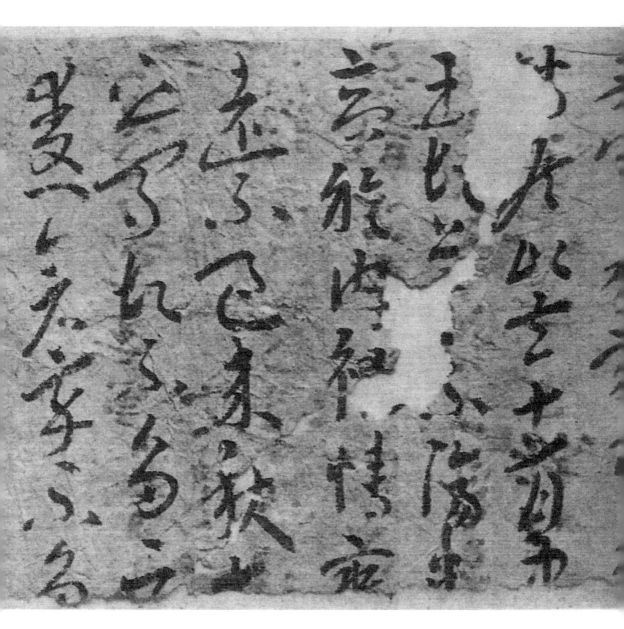

晉代出土的白蘇紙王羲之字？

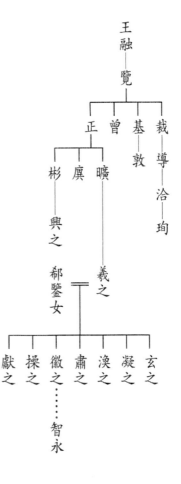

表二 王氏系圖

參軍。他是否曾經西征，不明。可是在一九〇〇年，有探險家在三、四世紀曾繁榮過的樓蘭，發掘出晉

代紙文書，這是真實東晉墨跡，與王羲之的文字頗為相似。這張用白蘇紙寫的文書，自然而無造作，它

的神韻超過現在所見各種摩帖，甚合參軍氣魄。東晉與西域有往來的，只有征西軍中要員。這也許是巧合，

讓羲之真跡有一紙留在人間。附圖在後，因為很有研究價值。

義之因有才華，所以仕途也一帆風順。在征西將軍之後遷為長史，說他清貴有鑒裁。遂繼任為寧

遠將軍江州刺史，不久被拔擢為護軍將軍，到三五一年出任了右軍將軍、會稽內史。在任四年辭職。

其間在三五三年，於會稽山陰，主持了蘭亭禊事，轟動遠近，到會文人雅士有四十一人之多。右

表一　王羲之生沒年諸說

有關王羲之生沒諸說，可參閱上表。

這裡的表二，說明王羲之的末子很正確，但他只活到四十四歲，可見出道很早。

王羲之幼年是在他兄長（一說是王籍之）培育之下長大成人的。及長，前輩察而異之，論者稱其筆勢飄若浮雲，矯若驚龍，尤善隸書，深為從伯等器重。在二十歲前後，與有力武將郗鑒之女（郗璿）成婚。時任宮中秘書郎，其後遷征西將軍庾亮門下為

前言——唐搨十七帖的由來和背景

一、王羲之的時代背景

在西晉滅亡（三一三年）之際，難民紛紛南渡，王氏一族與數百家的中原冠帶，高官貴族也先後逃至江南建康（南京）。那時北方為五胡十六國（五胡為匈奴、羯、鮮卑、氐、羌）所侵，狀至悲慘。

王羲之在《喪亂帖》中述及祖墓被毀的悲傷——痛貫心肝。這些貴族到了建康，有志者圖謀再起，其中頗有作為的，是王羲之伯父王導（二七六—三九三）。他曾官至宰相，還有兄弟幫王敦等也位居要津，由這些貴族的擁戴，在三一七年由司馬懿曾孫司馬睿建立了東晉王朝，是為元帝。

來到江南的王家一族，祖籍在山東琅邪，王羲之父親王曠，那時是淮南太守，鎮守長江一帶，他曾建議司馬睿（琅邪王）早日過江應變。因此他兒子羲之是生在琅邪或淮南郡，情況不明。以致其生年有三〇三年與三〇七年之說。按王羲之《十七帖》中，有「足下今年政七十耶，知體氣常佳，此大慶也。想復加頤養。吾年垂耳順，推之人理，得爾以為厚幸」。這信是寫給鎮蜀二十年的周撫的，此公卒於興寧三年（三六五）。由他的任期年齡逆算羲之是生在永嘉元年（三〇七），這與晉書所載相符。

王羲之唐搨十七帖／王羲之 書. -- 初版 . -- 臺北
市：　臺灣商務，2014.08
　面；　公分.
　ISBN 978-957-05-2921-0（精裝）

　1. 法帖
943.5　　　　　　　　　　　　　　103002385

王羲之唐搨十七帖

書法：王羲之
典藏：齊濤
發行人：王春申
副總編輯：沈昭明
主編：葉幗英
美術設計：吳郁婷

出版發行：臺灣商務印書館股份有限公司
10046 台北市中正區重慶南路一段三十七號
電話：(02)2371-3712　傳真：(02)2371-0274
讀者服務專線：0800056196
郵撥：0000165-1
E-mail：ecptw@cptw.com.tw
網路書店網址：www.cptw.com.tw
網路書店臉書：facebook.com.tw/ecptwdoing
臉書：facebook.com.tw/ecptw
部落格：blog.yam.com/ecptw
局版北市業字第 993 號
初版一刷：2014 年 8 月
定價：新台幣 1200 元
ISBN 978-957-05-2921-0

王羲之唐搨十七帖

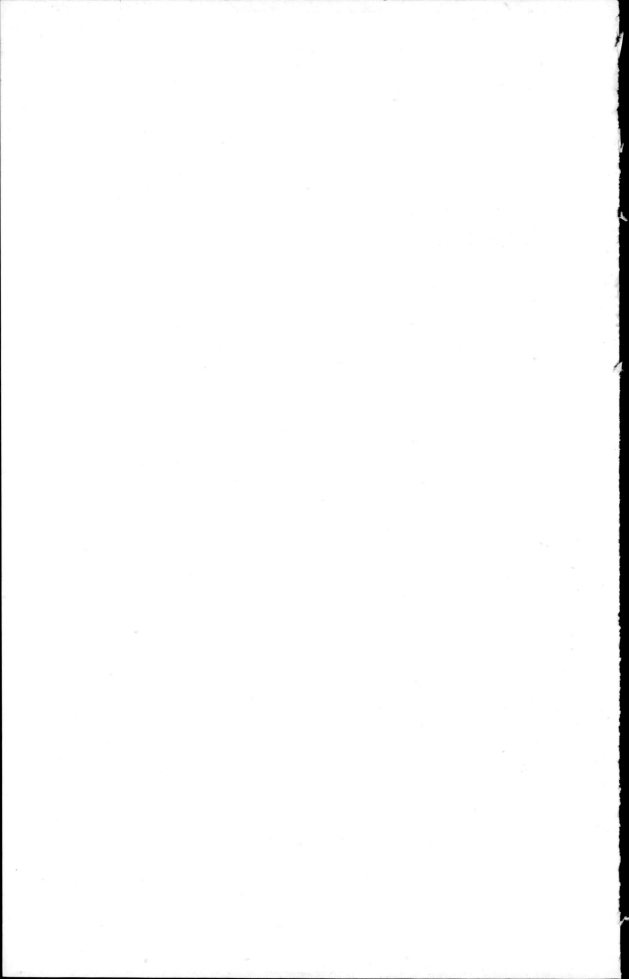